印象派名畫裡的
藝之貓

Impressionist Cats

蘇珊・赫伯特 Susan Herbert　　宋珮——譯

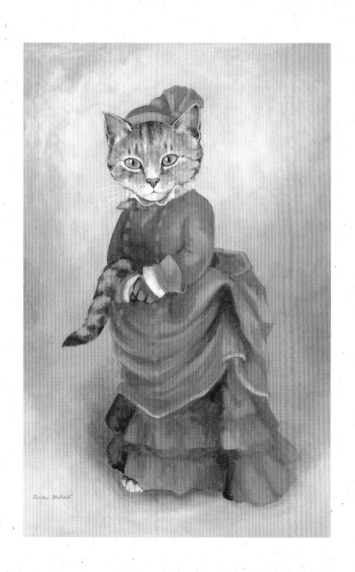

前言

　　法國人有名的熱愛寵物，因此要是在印象派繪畫的場景和主題裡發現貓的蹤影也不足為奇。只要稍微發揮想像力，很容易就可以想見雷諾瓦若是看到一隻頑皮的貓跑進他的划船會的午宴裡，說不定會喃喃自語：「的確！有了貓就迷人多了。」我們也不難想像，莫內正和他的貓一起漫步鄉間時，靈光一閃想到如果畫貓在罌粟花田中散步，說不定比人更有趣。那他一定會這麼決定：「我要再畫一幅貓的版本！」

　　已故的哈維・費雪勃恩教授是二十世紀初著名的藝術史家，也是第一位發現印象派傑作中如此頻繁有貓現身的人。幾乎每一位印象派的偉大畫家都試圖以貓入畫，可惜這些作品不被賞識，乏人問津。幸好，費雪勃恩教授打從 1895 年開始，憑雄厚財力到法國各地旅行，收集以貓為主角的印象派畫作，匯集成獨特又豐富的收藏，其中最傑出的作品都在這本書裡。

　　費雪勃恩美術館是特別為這批藏品興建的，多年來它一直是謎一般的神秘所在，因為這位教授決定只有貓才有資格前來賞畫。每個月一次，會有一群幸運的貓獲准入館，在展覽室躡著腳步瀏覽，發出愉快又帶讚許的呼嚕聲，牠們的主人則在館外耐心等候。

　　而今美術館有了可喜的轉變，館方規劃要出版一本涵蓋所有收藏品的目錄，這是為學生、專家和認真的藝術愛好者撰寫的學術性著作，我和同事得花很多年的時間才能完成。不過，我們同時決定精選部分藏品，編輯成你手上這本選集，一方面向敬愛的美術館創辦人致敬，也藉此滿足大眾長久以來對這批收藏品的好奇心。

費雪勃恩美術館館長
西坡萊特・費林教授

譯註：費雪勃恩（Fishbone）的直譯是魚骨，費林（Féline）的直譯是貓科動物，皆為虛構的名字。

前頁　模仿皮耶・奧古斯特・雷諾瓦（Pierre-Auguste Renoir），《巴黎少女》（*La Parisienne*），1874 年。
右頁　模仿瑪麗・卡莎特（Mary Cassatt），《包廂》（*The Loge*），約 1882 年。

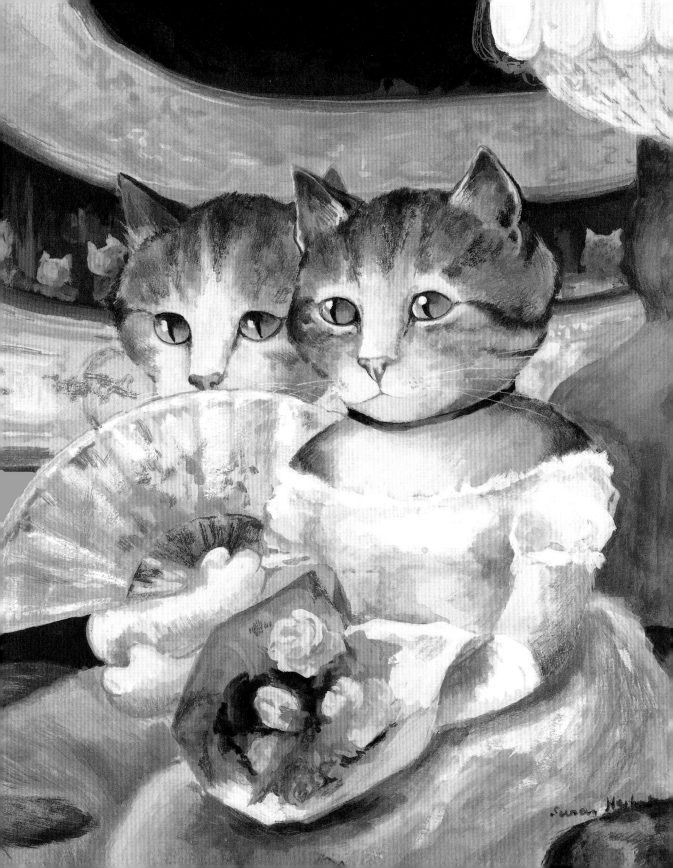

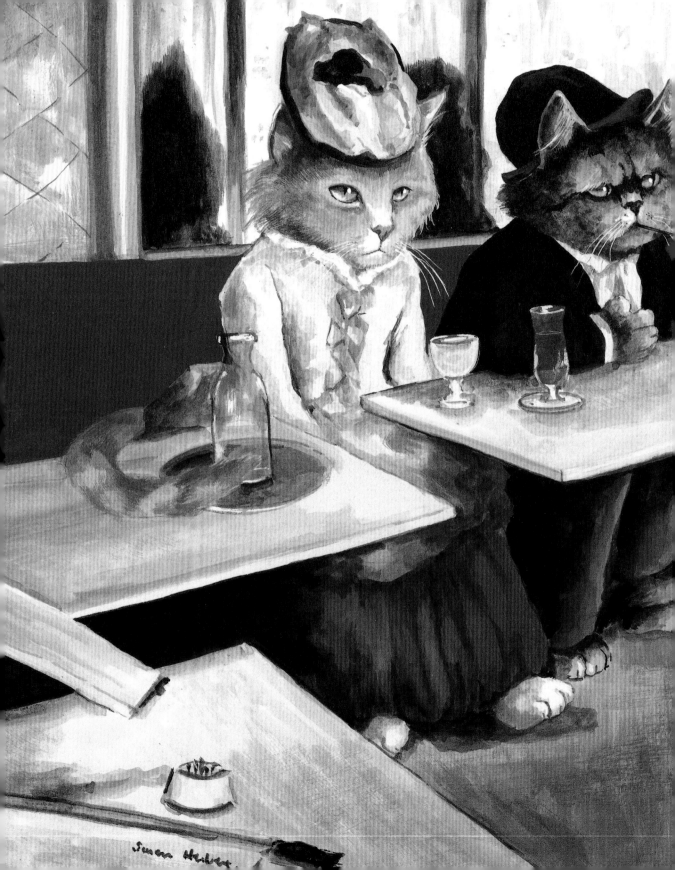

模仿

愛德加・竇加
Edgar Degas

《苦艾酒》
L'absinthe

1876 年

模仿

瑪麗・卡薩特
Mary Cassatt

《沐浴》
The Child's Bath

約 **1893** 年

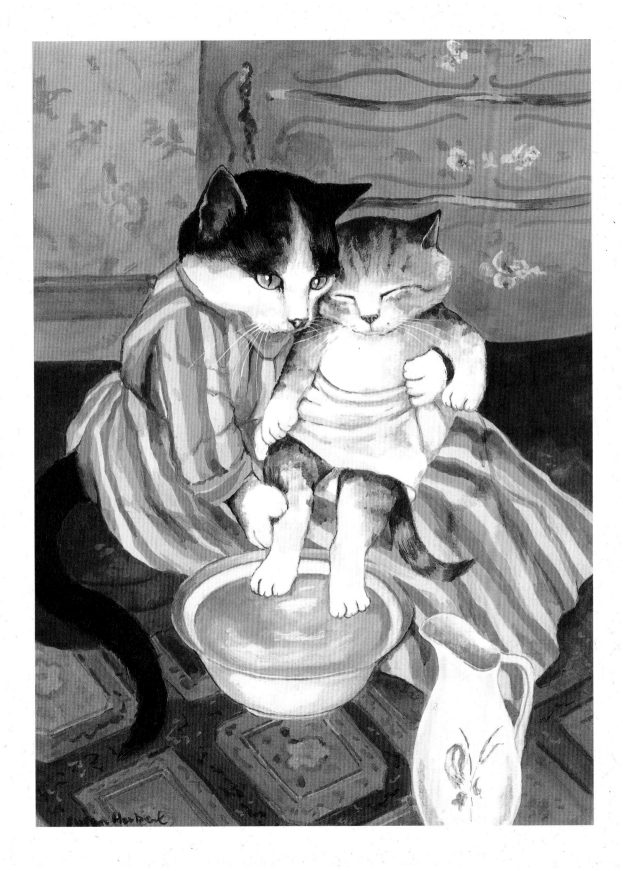

模仿

保羅·塞尚
Paul Cézanne

《咖啡壺旁的女人》
La Femme à la cafetière

1890–1895 年

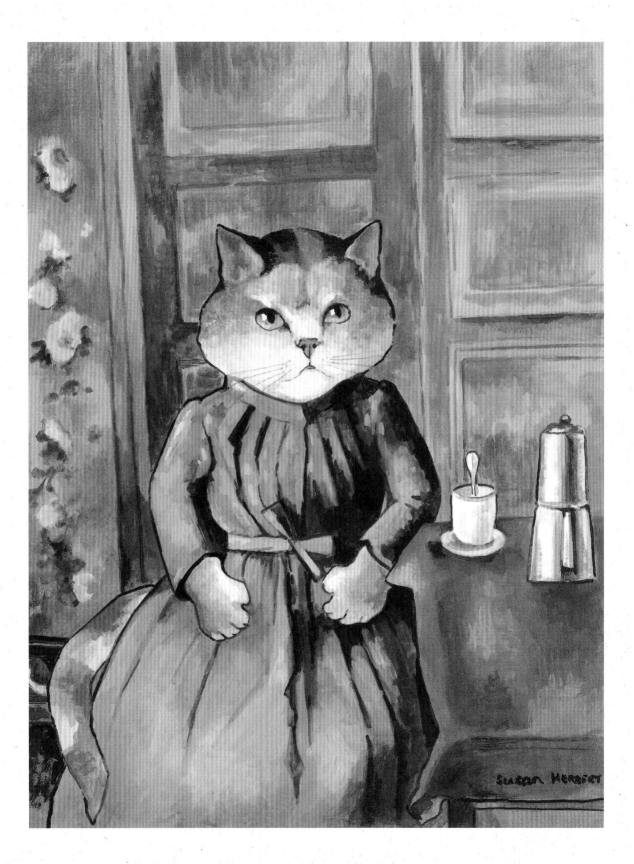

模仿

保羅・塞尚
Paul Cézanne

《玩紙牌的人》
The Card Players

1890–1892 年

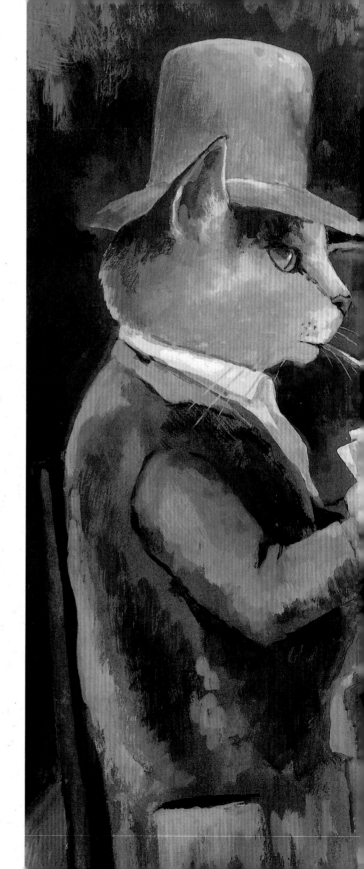

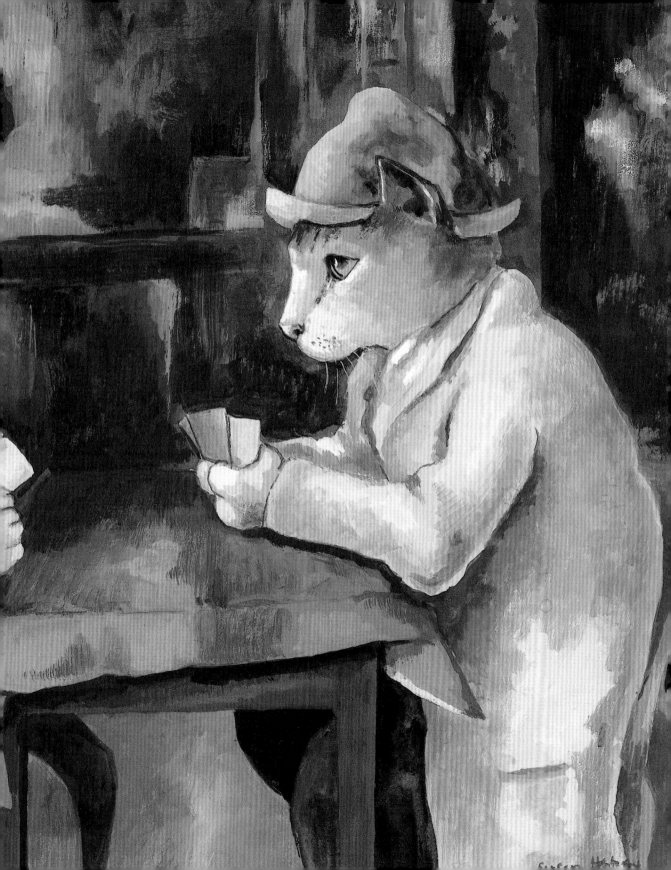

模仿

愛德加・竇加
Edgar Degas

《管弦樂者》
Orchestra Musicians

約 **1872**（**1874–1876**）年

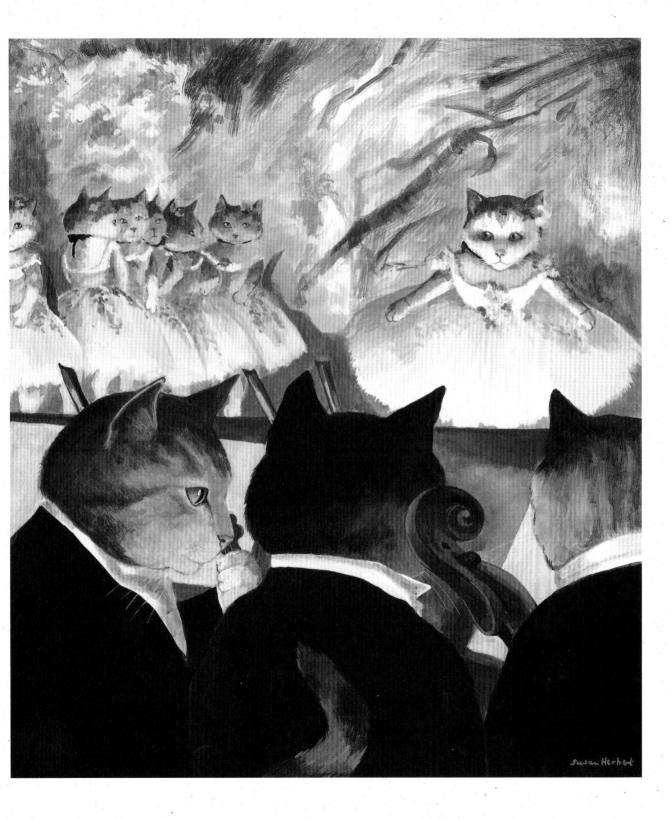

模仿

愛德加・竇加
Edgar Degas

《女帽店》
The Millinery Shop

約 **1879–1886** 年

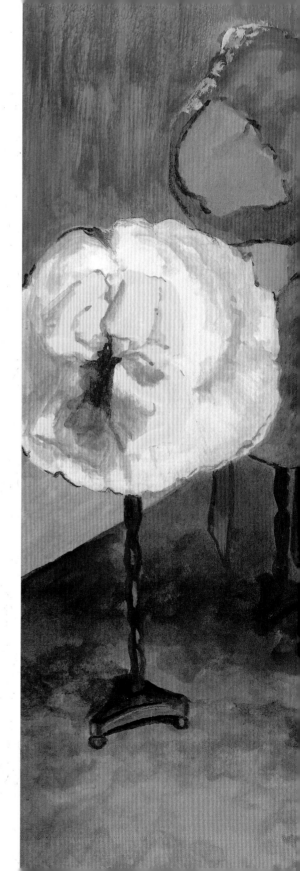

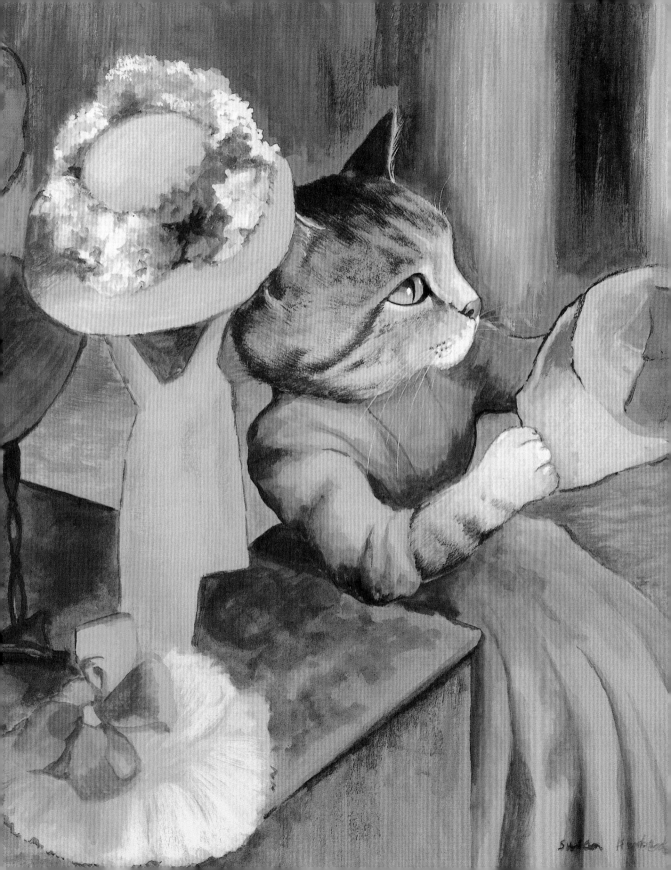

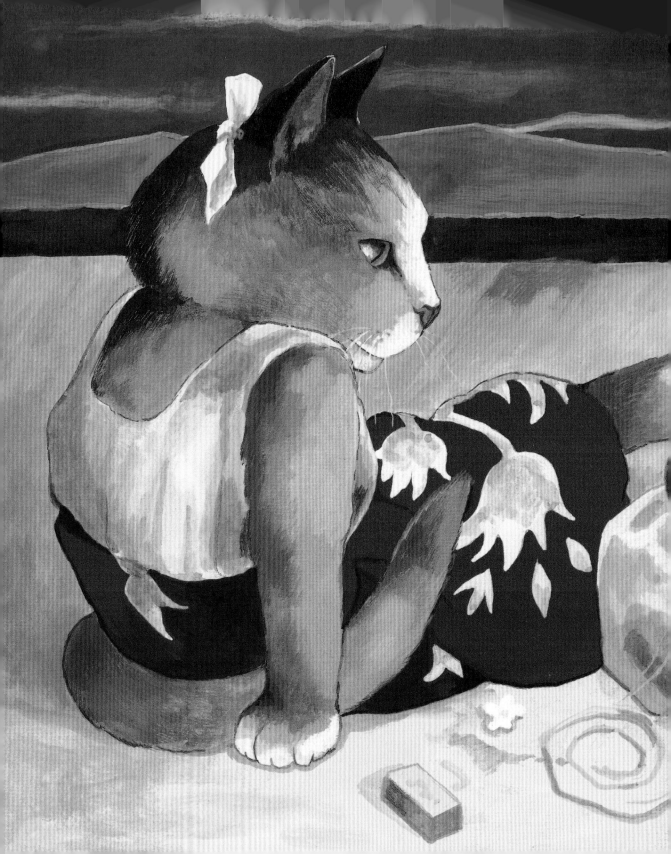

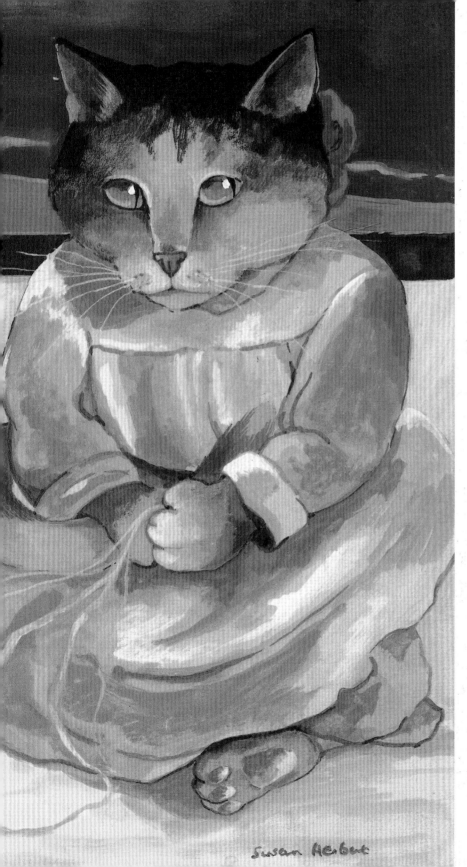

模仿

保羅・高更
Paul Gauguin

《沙灘上的大溪地女人》
Femmes de Tahiti

1891 年

17

模仿

文森・梵谷
Vincent van Gogh

《自畫像》
Portrait de l'artiste

1889 年

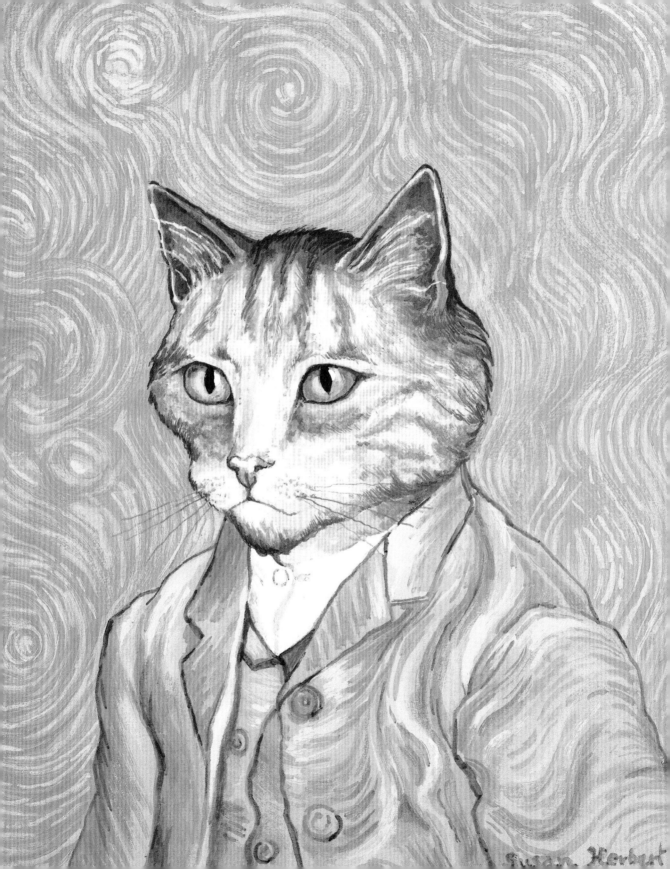

Susan Herbert

模仿

文森・梵谷
Vincent van Gogh

《在永恆之門》
Treurende oude man（*'At Eternity's Gate'*）

1890 年

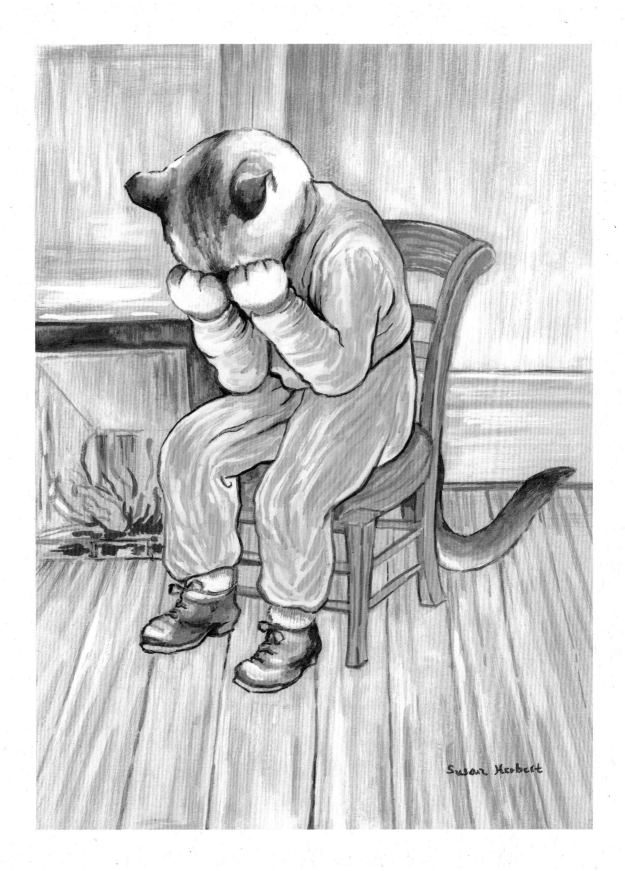

Susan Herbert

模仿

愛德華·馬內
Édouard Manet

《娜娜》
NANA

1877 年

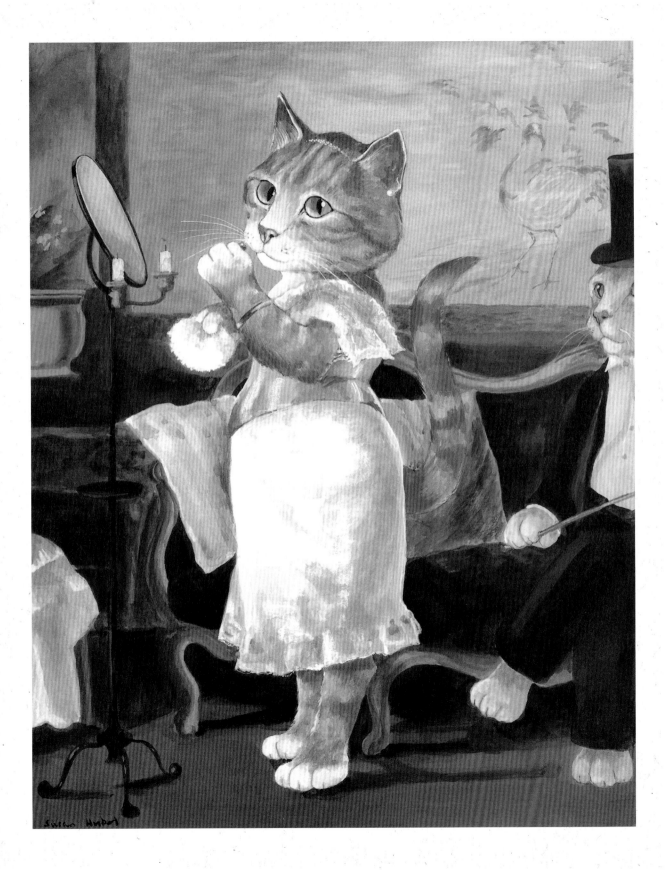

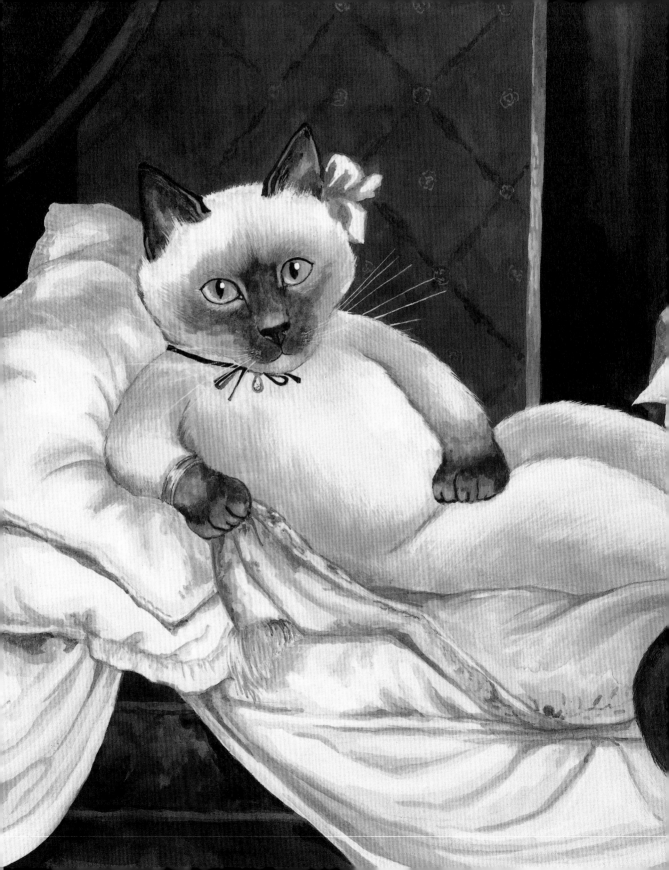

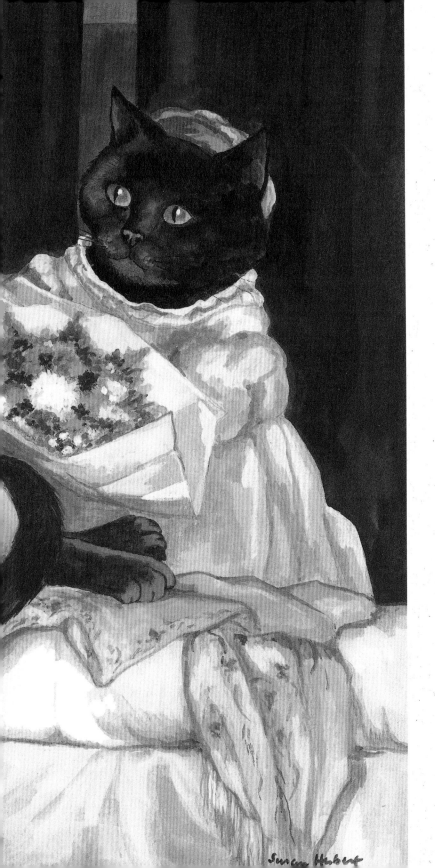

模仿

愛德華・馬內
Édouard Manet

《奧林匹亞》
Olympia

1863 年

模仿

愛德華・馬內
Édouard Manet

《瓦倫希的蘿拉》
Lola de Valence

1862年

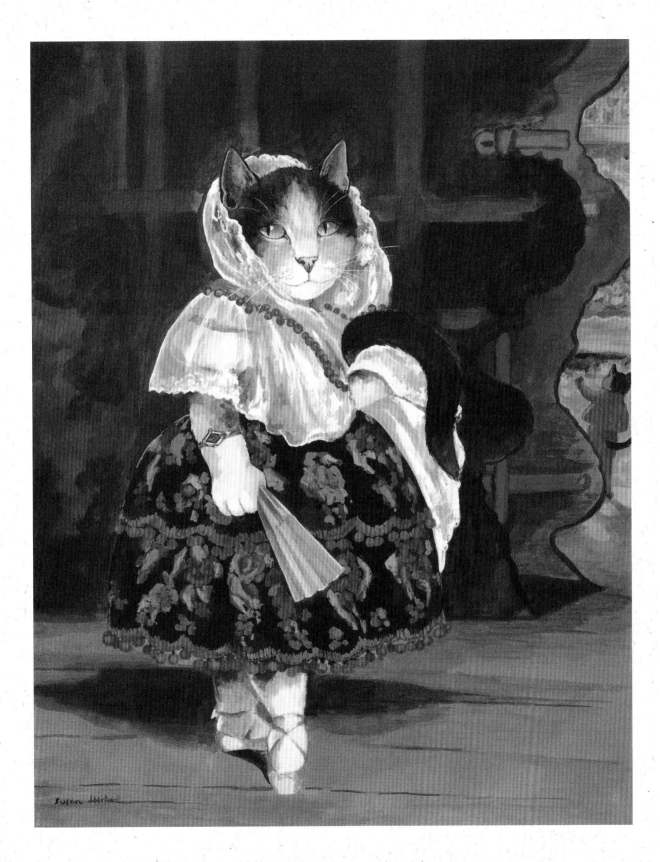

模仿

愛德華・馬內
Édouard Manet

《吹笛手》
Le Fifre

1866 年

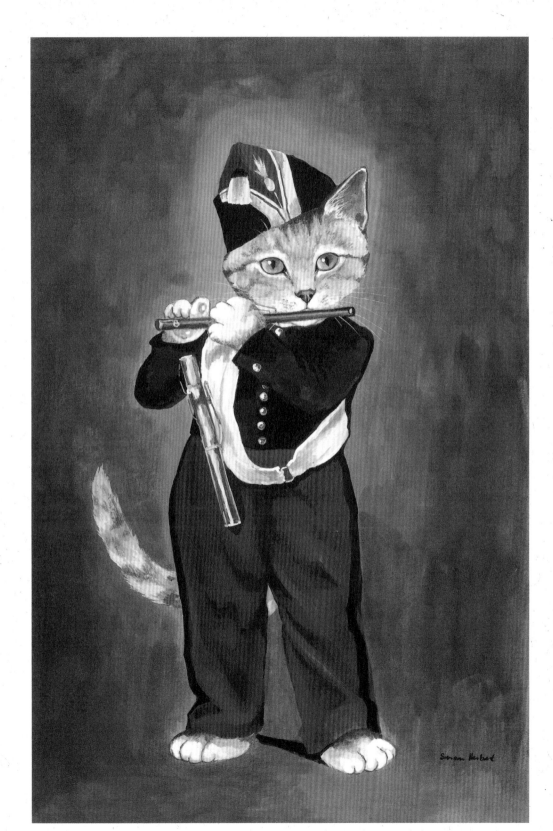

模仿

愛德華·馬內
Édouard Manet

《草地上的午餐》
Le Déjeuner sur l'herbe

1863年

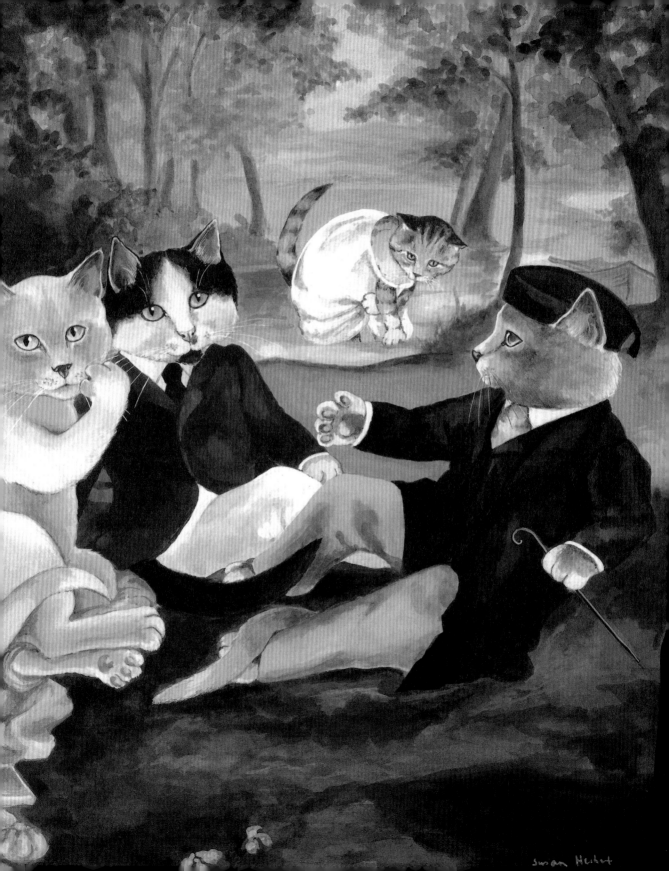

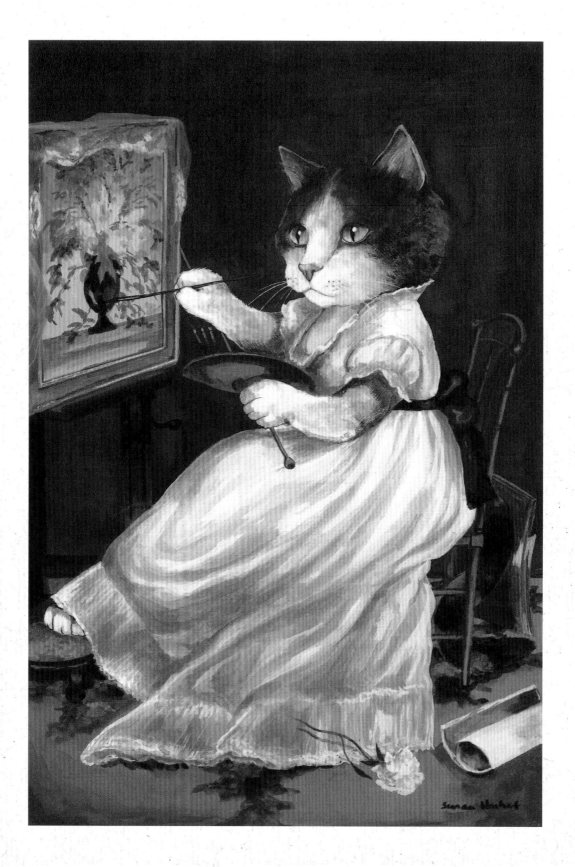

模仿

愛德華・馬內
Édouard Manet

《伊娃・岡薩雷斯》
Eva Gonzalès

1870 年

模仿

克洛德 · 莫內
Claude Monet

《卡蜜兒（綠衣女子）》
Camille（La Femme à la robe verte）

1866年

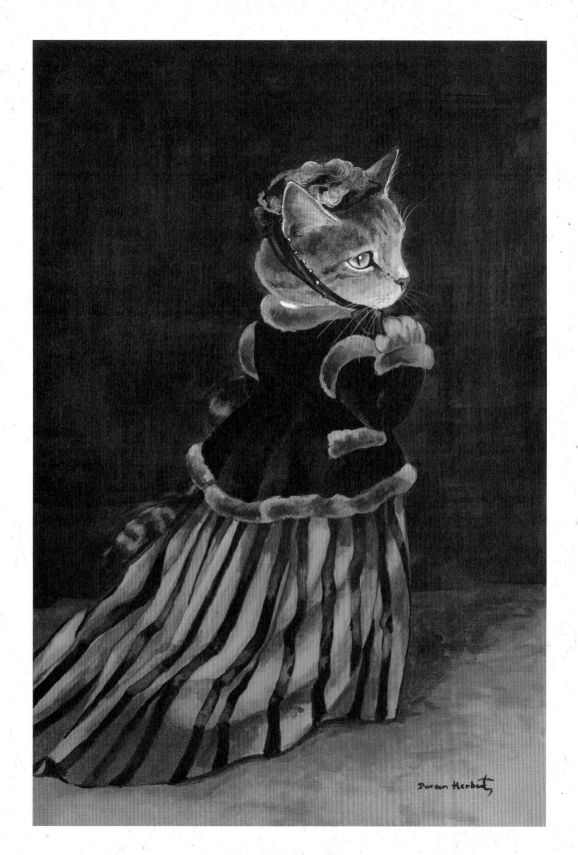

模仿

克洛德・莫內
Claude Monet

《撐陽傘的女人—莫內夫人和她的兒子》
Woman with a Parasol - Madame Monet and Her Son

1875 年

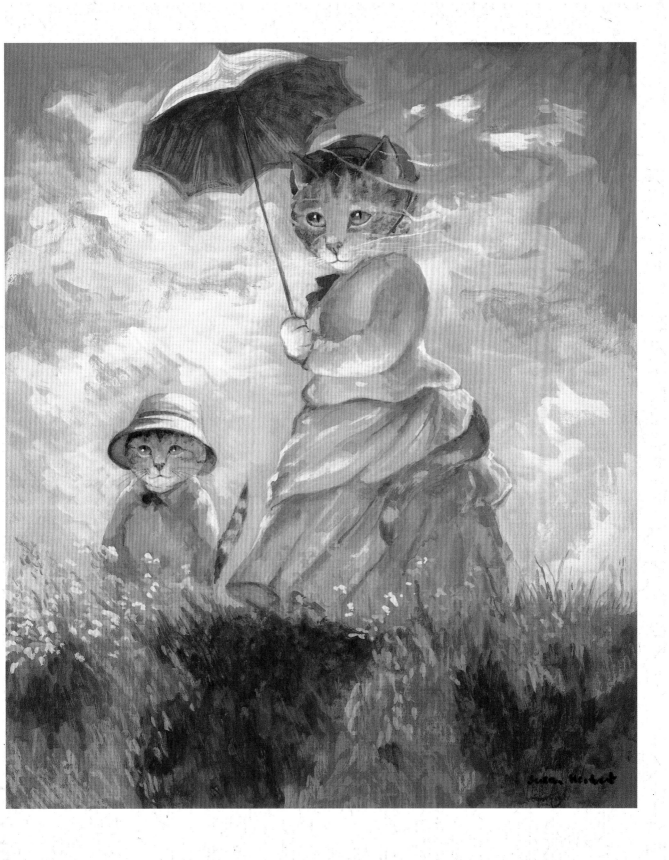

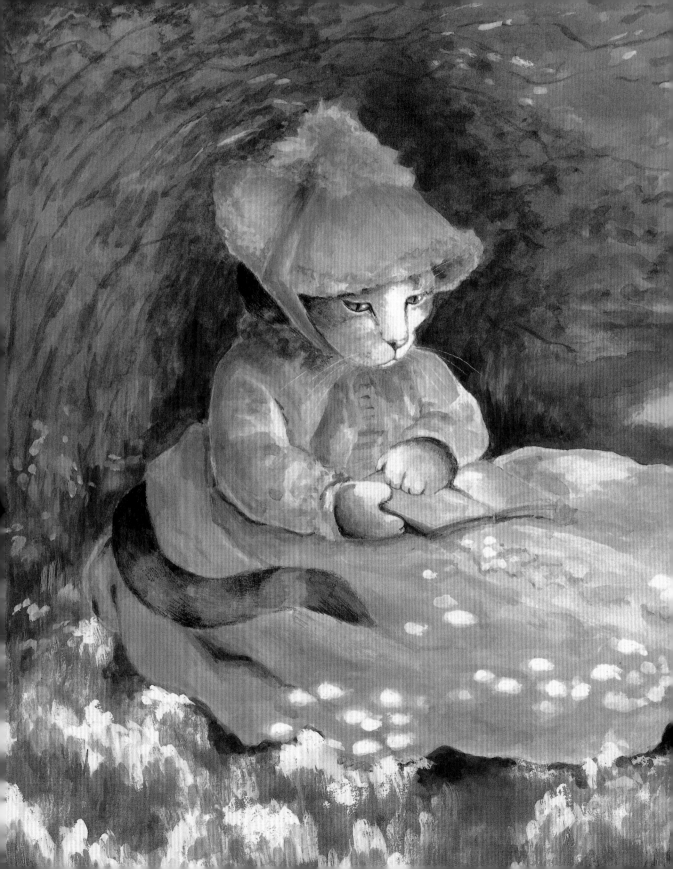

模仿

克洛德・莫內
Claude Monet

《春天》
Springtime

約 **1872** 年

模仿

克洛德·莫內
Claude Monet

《罌粟花田》
Coquelicots

1873 年

Susan Herbert

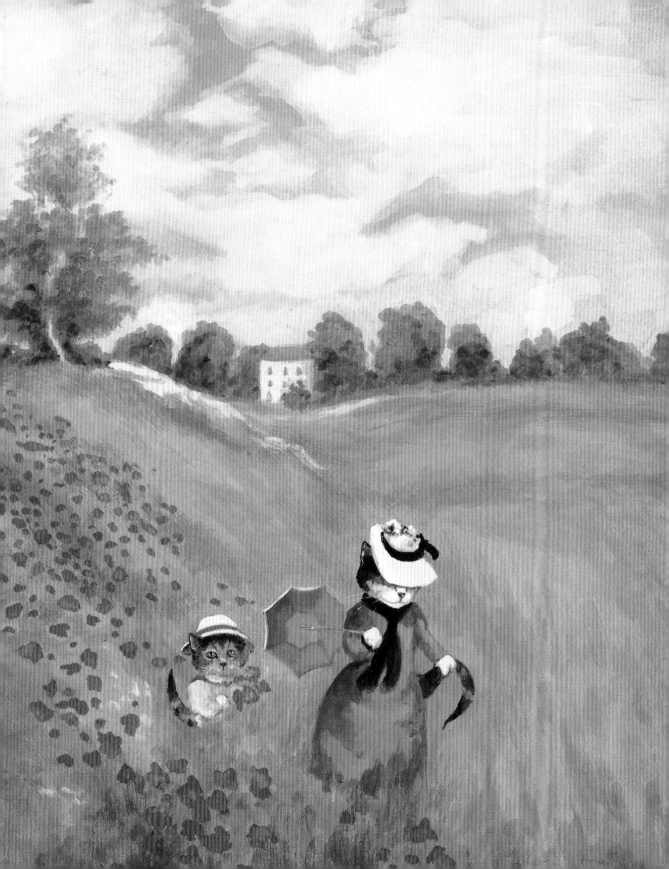

模仿

貝絲・莫莉索
Berthe Morisot

《搖籃》
Le Berceau

1872 年

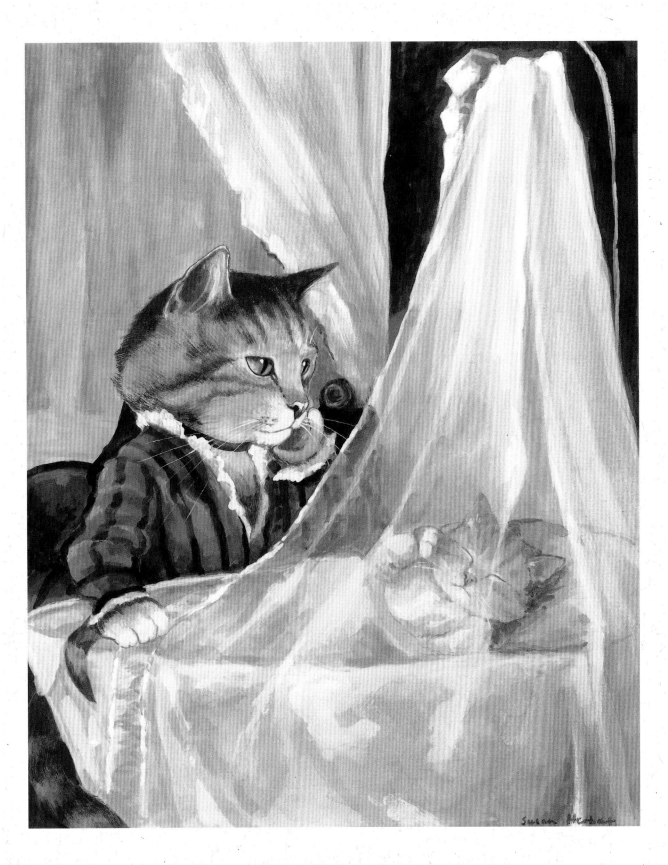

模仿

卡米耶・畢沙羅
Camille Pissarro

《拿著長棍的牧羊女》
La Bergère

1881年

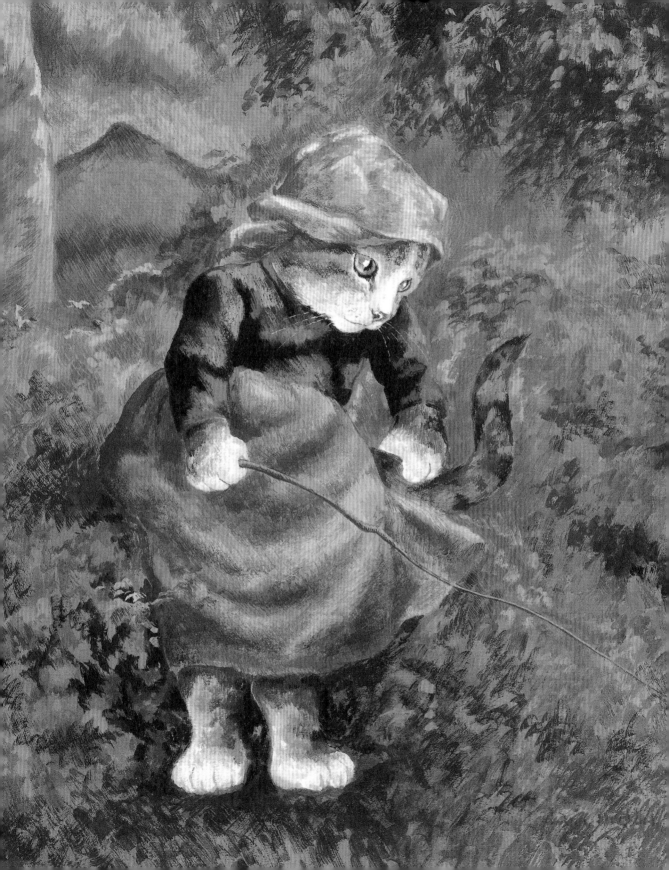

模仿

皮耶－奧古斯特・雷諾瓦
Pierre-Auguste Renoir

《布吉佛之舞》
Dance at Bougival

1883 年

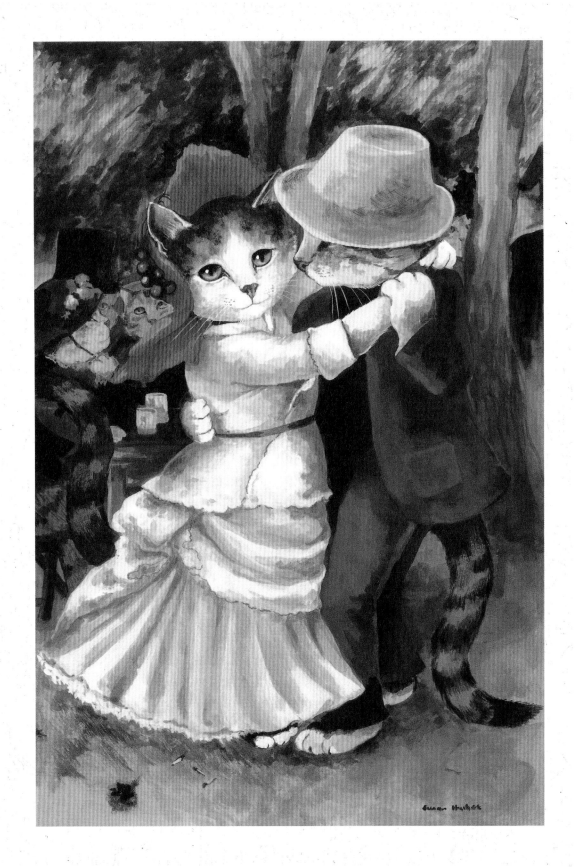

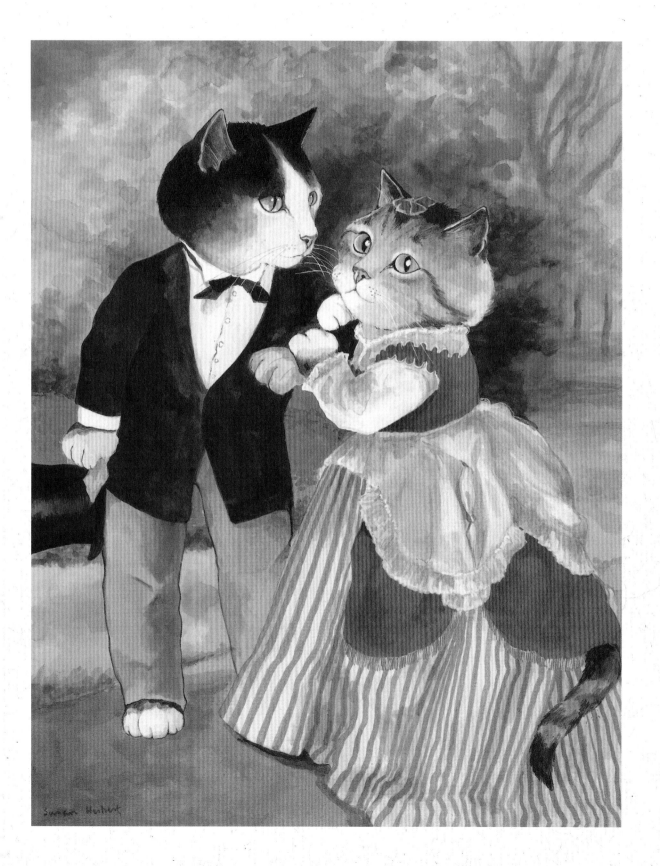

模仿

皮耶－奧古斯特・雷諾瓦
Pierre-Auguste Renoir

《訂婚夫婦》
Les Fiancés（*Das Ehepaar Alfred Sisleyaround*）

約 **1868** 年

模仿

皮耶－奧古斯特・雷諾瓦
Pierre-Auguste Renoir

《情侶》
The Lovers

約 **1875** 年

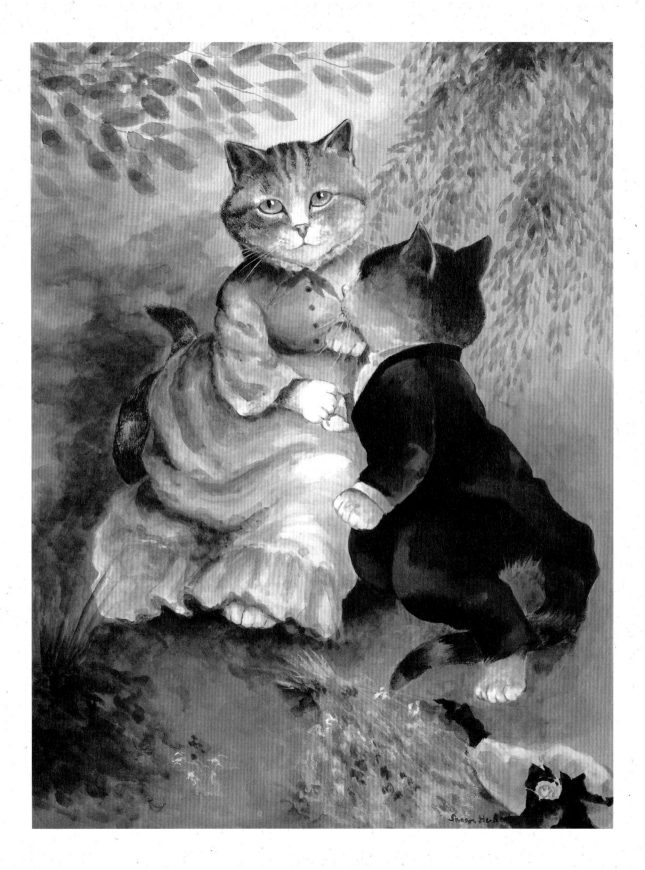

模仿

皮耶－奧古斯特・雷諾瓦
Pierre-Auguste Renoir

《傘》
The Umbrellas

1881–1886 年

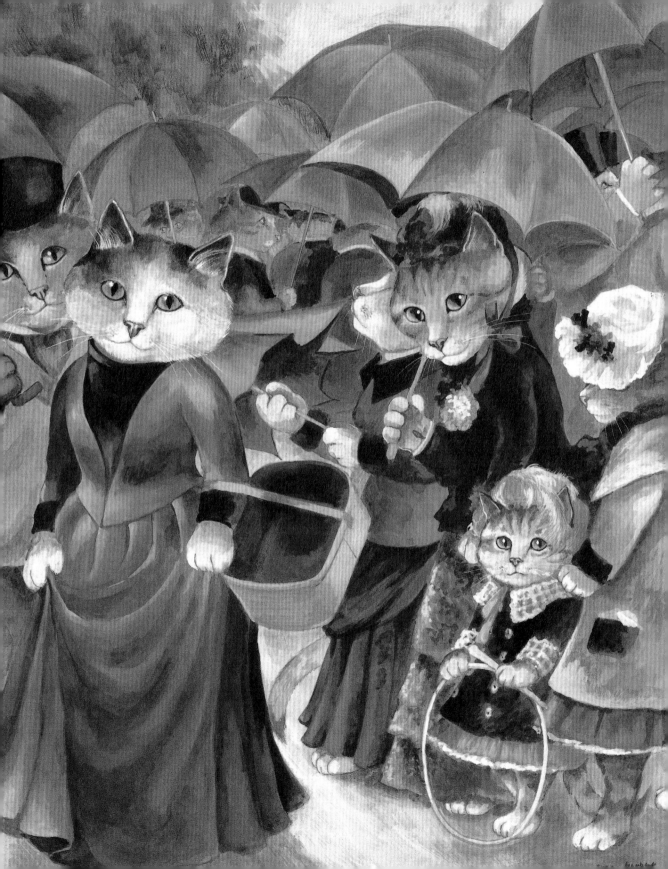

模仿

皮耶－奧古斯特·雷諾瓦
Pierre-Auguste Renoir

《彈鋼琴的少女》
Two Young Girls at the Piano

1892年

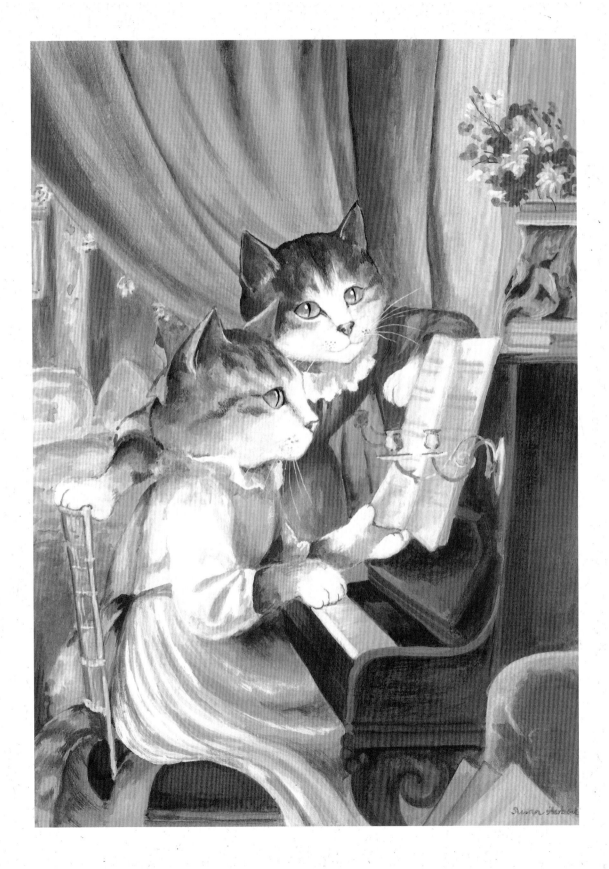

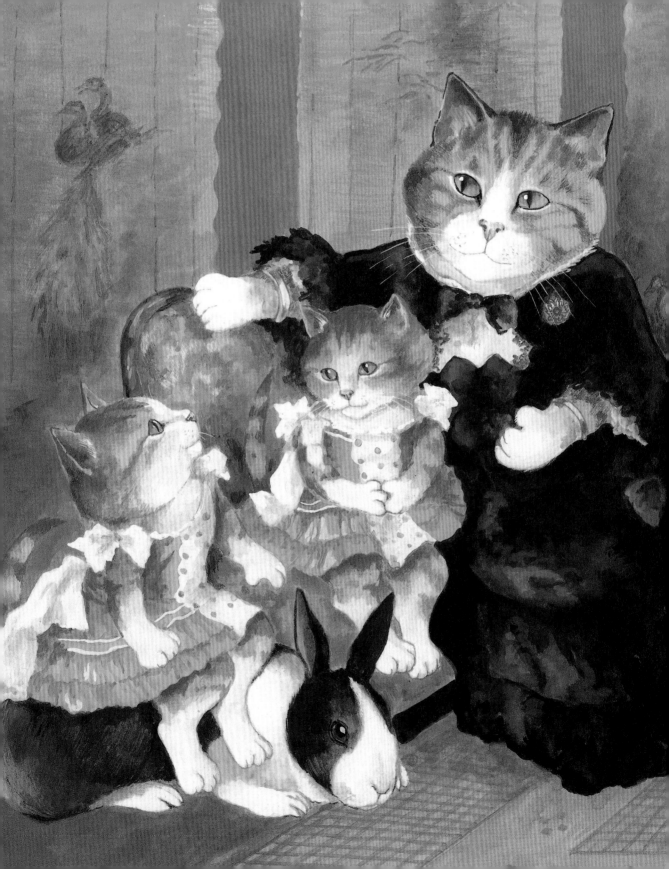

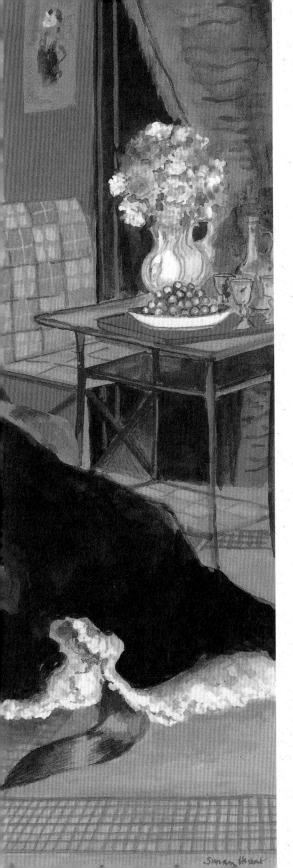

模仿

皮耶－奧古斯特·雷諾瓦
Pierre-Auguste Renoir

《喬治卡賓特夫人和她的孩子們》
Madame Georges Charpentier
(*Marguérite-Louise Lemonnier, and Her Children,*
Georgette-Berthe and Paul-Émile-Charles)

1878 年

模仿

皮耶－奧古斯特・雷諾瓦
Pierre-Auguste Renoir

《划船會的午宴》
Luncheon of the Boating Party

1880－1881年

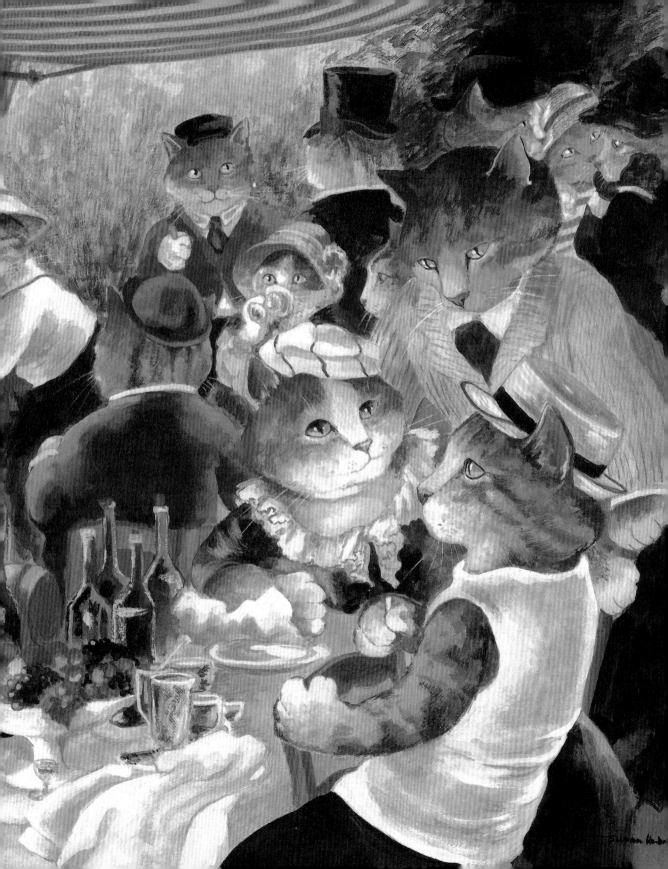

模仿

亨利・德・土魯斯－羅特列克
Henri de Toulouse-Lautrec

《吧檯一角》
Au café: Le Patron et la Caissière Chlorotique

1898 年

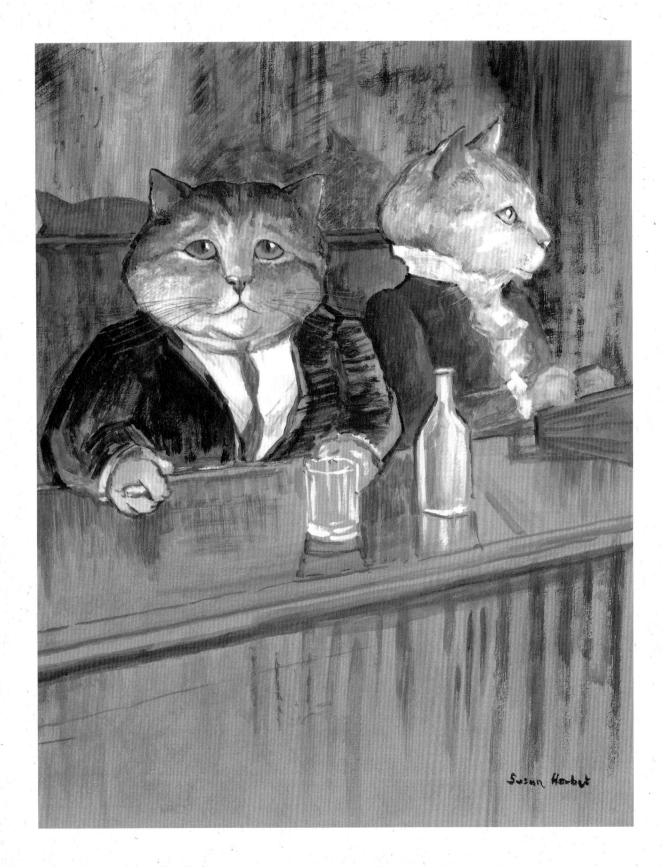

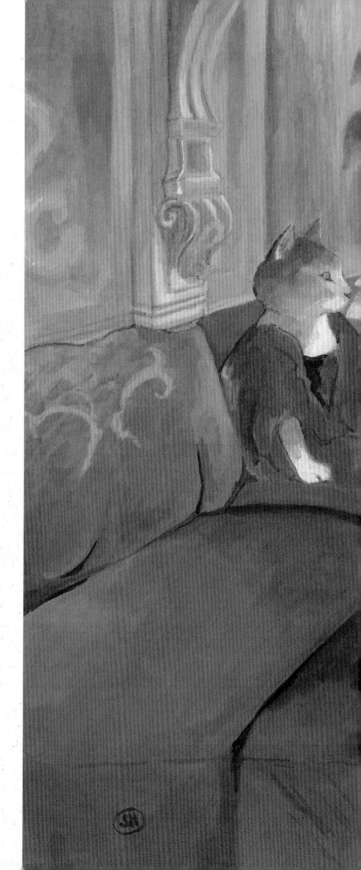

模仿

亨利・德・土魯斯－羅特列克
Henri de Toulouse-Lautrec

《紅磨坊沙龍》
Au salon de la rue des moulins

1894 年

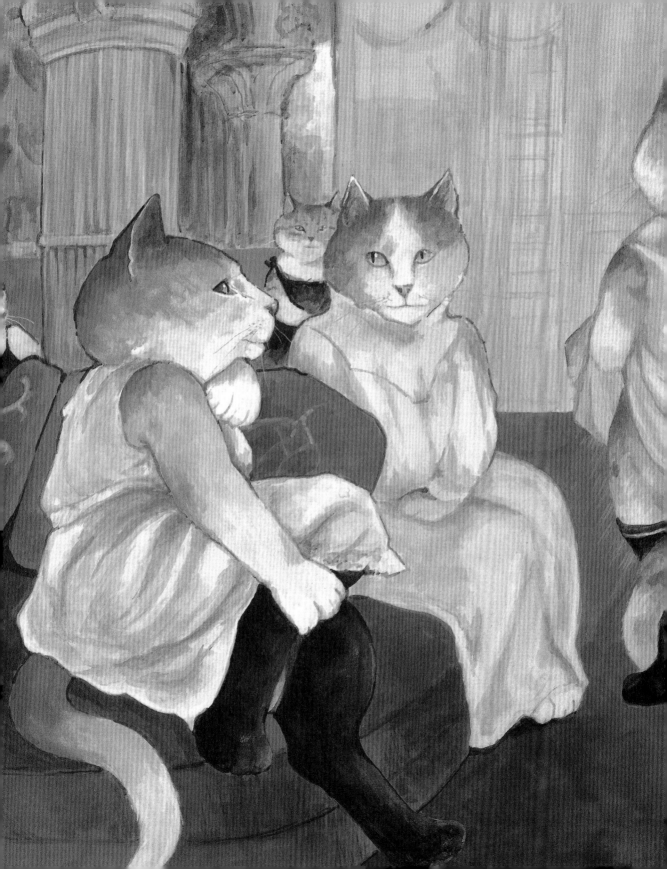

印象派名畫裡的藝之貓 Impressionist Cats

作者｜蘇珊・赫伯特（Susan Herbert）
譯者｜宋珮

一卷文化

總編輯｜馮季眉
責任編輯｜黃于珊、陳心方　編輯｜高仲良
美術設計｜張簡至真

出版｜一卷文化／遠足文化事業股份有限公司
發行｜遠足文化事業股份有限公司（讀書共和國出版集團）
地址｜231 新北市新店區民權路 108-2 號 9 樓
郵撥帳號｜19504465 遠足文化事業股份有限公司
電話｜(02)2218-1417　客服信箱｜service@bookrep.com.tw

法律顧問｜華洋法律事務所 蘇文生律師
印製｜通南彩色印刷股份有限公司

2023 年 11 月　初版一刷
定價｜380 元　書號｜2TLA0001
ISBN｜9786269684540（平裝）
EISBN｜9786269684557（EPUB）9786269684564（PDF）

印象派名畫裡的藝之貓／蘇珊・赫伯特（Susan Herbert）作；
宋珮譯 . -- 初版 . -- 新北市：遠足文化事業股份有限公司一卷文化，
遠足文化事業股份有限公司，2023.11
64 面；19×23 公分
譯自：Impressionist cats
ISBN 978-626-96845-4-0（平裝）

1.CST：西洋畫　2.CST：貓　3.CST：畫冊　4.CST：印象主義
947.5　　　　　　　　　　　　　　　　　　　　112014284